陆有珠/主编　廖幸玲/编著

品味汉字
书法之美

淳化阁帖

历代名臣卷 三

唐李邕书

三教日晴顿热若为自
适也僕艸理欲使小児

安徽美术出版社
全国百佳图书出版单位

纷纷忠义为失好

没张保天禄住为书

去士之荣如福风

历代名臣法帖第四

梁尚书王筠书

筠和南至节过念

哀

慕深至情不可任寒凝
道体何如想比清豫弟
子羸劳每恶惙弊何

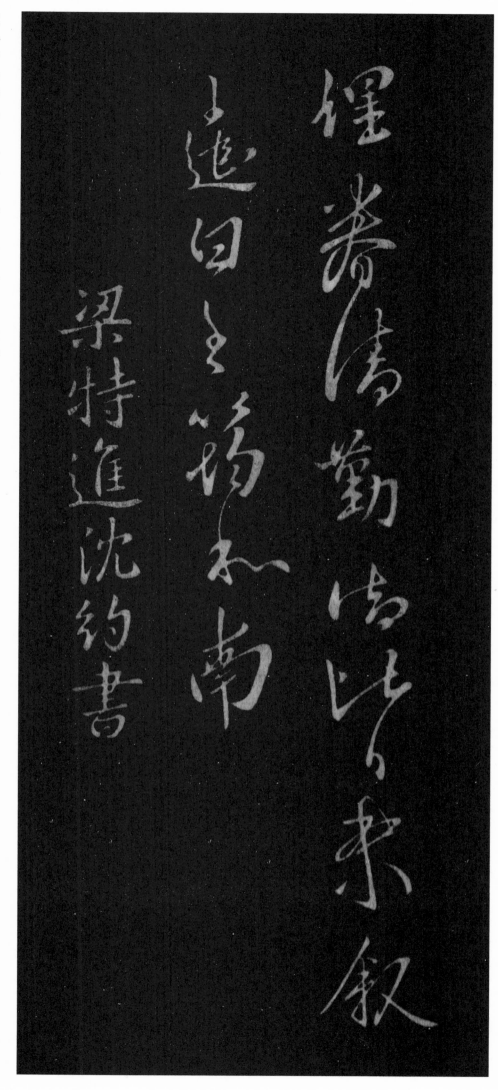

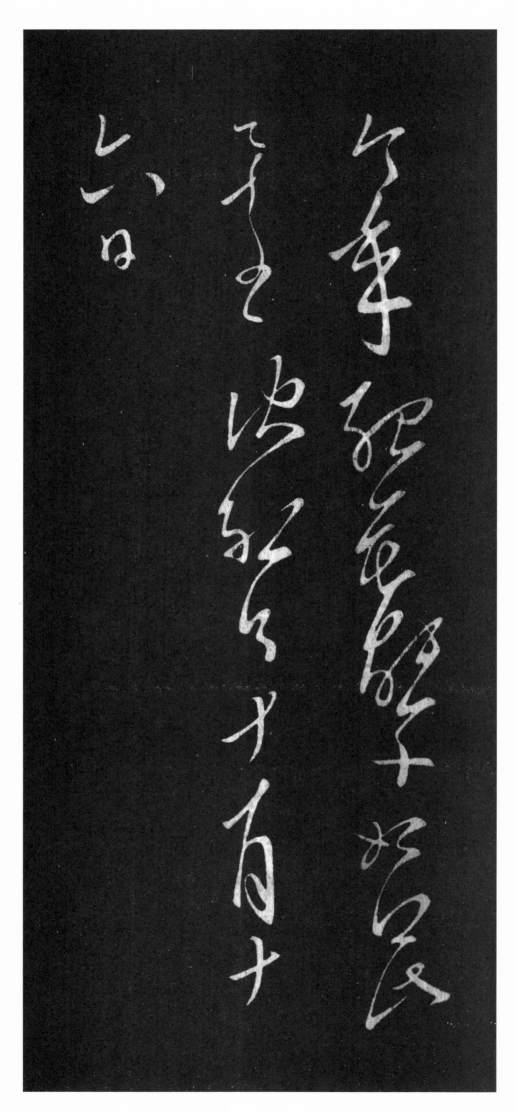

梁交州刺史阮研书

便下水未因见卿为叹善自爱异日当至上京有因道增行所具少字

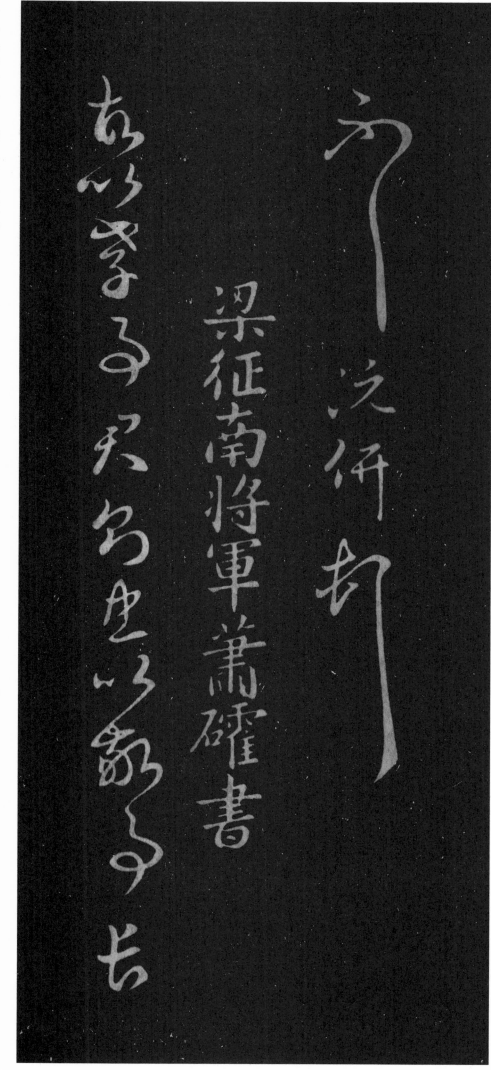

则顺忠顺不失以事其上然后能保其禄位而守其祭祀盖士之孝也诗云夙兴夜寐

业忝尔所生

梁萧思话书

一月三日思话白节近说寒

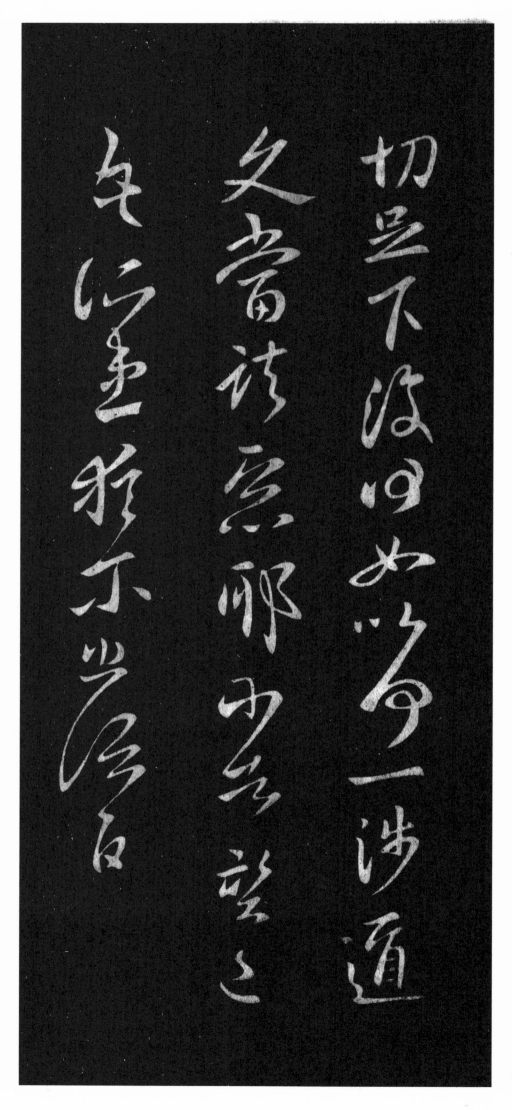

梁萧子云書

舜問乎丞曰道可浮而有乎曰汝身非汝有汝何

浮有夫道舜曰吾身非吾有孰有之哉曰是天

地之委形也生非汝有是天地之委和也性命非汝

有是天地之委顺也孙子非汝有是天地之委蜕

也故行不知所往处不知所持食不知所以天地强阳

气也又胡可得而有耶／齐之国氏大富宋之向氏大贫自宋之齐请其术／国氏告之曰吾善为盗始吾为盗也一年而给二年而

氣也又胡可得而有耶

齊之國氏大富宋之向氏大貧自宋之齊請其術

國氏告之曰吾善為盜始吾為盜也一年而給二年而

足三年大壤自此以往施及州间向氏大喜喻其

为盗之言而不喻其为盗之道遂踰垣凿室手自

所及亡不探此未及时以臧获罪没其先居之财向氏

以國氏之謬已也注而怨之國氏曰若為盗若何向氏

言其状國氏曰嘻若失為盗之道至此乎今将告若

矢吾聞天有昨地有利吾盗天地之時利雲雨之旁

以国氏之谬已也往而怨之国氏曰若为盗若何向氏／言其状国氏曰嘻若失为盗之道至此乎今将告若／

矣吾闻天有时地有利吾盗天地之时利云雨之旁

润山泽之产育以生吾禾殖吾稼筑吾垣建吾舍吾／陆盗禽兽水盗鱼鳖亡非盗也夫禾稼土木禽兽／
皆天之所生岂吾之所有然吾盗天而亡殃夫金玉珍

润山泽之产育以生吾禾殖吾稼筑吾垣建吾舍吾

陆盗禽兽水盗鱼鳖亡非盗也夫禾稼土木禽兽

皆天之所生岂吾之所有然吾盗天而亡殃夫金玉珍

16

寶穀帛財貨人之所聚豈天之所與若盜之而獲罷

孰怨哉向氏大惑以為國氏之重罔己過東郭先生

問焉東郭先生曰若一身庸非盜乎盜陰陽之和以

宝穀帛财货人之所聚岂天之所与若盗之而获罪／孰怨哉向氏大惑以为国氏之重罔己过东郭先生／问焉东郭先生曰若一身庸非盗乎盗阴阳之和以

成若生载若形况外物而非盗乎诚然天地万物不／相离也仞而有之皆惑也国氏之盗公道也故亡殃若／之盗私心也故得罪有公私者亦盗也亡公私者亦盗也公

成若生載若形況外物而非盜乎誠然天地萬物不

相離也仞而有之皆惑也國氏之盜公道也故亡殃若

之盜私心也故得罪有公私者亦盜也亡公私者亦盜也公

公私之天地之德知天地之德孰為盜耶孰為不

盜耶

或謂子列子曰子奚貴虛列子曰虛者無貴也子列

公私私天地之德知天地之德孰为盗耶孰为不／盗耶／或谓子列子曰子奚贵虚列子曰虚者无贵也子列

子曰非其名也莫如静莫如虚静也虚也得其居矣取也与也失其所也事之破矽而后有舞仁义者弗能复也

子曰非其名也莫如静莫如虚静也虚也浮其居矣取也與也失其所也事之破矽而後有舞仁義者弗能復也

陳朝陳逵書

十二月廿五日逵白岁一终感惨寒切足下何如

遣不悉陈
伯礼启明顿问讯
兄前许借
介纛今遣请受
付令往仰

千悚息谨启

中书令褚遂良书

潭府下湿不可多时深益

愤悴况兼年暮诸何足言疾患有增医疗无损朽草枯木安可嗟乎自离王畿

愤颣况兼年暮诸何足言

疾患有增医疗无损朽草

枯木安可嗟乎自离王畿

亲故阻越每思宿曩宁喻
于心承汝立行可谟出言成
轨迁居要职擢任雄台闻

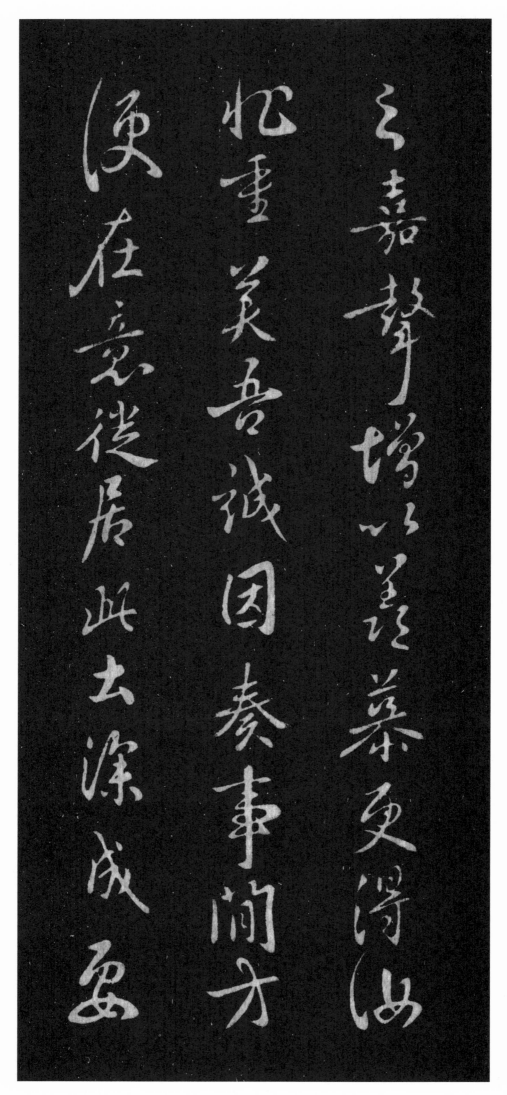

佳汝悉也五月八日舅遂

良报薛八侍中前

山河阻绝星霜变移伤摇落之

飘零感依依之柳塞烟霞桂月独旅无归折木叶以安心采薇芜而长性鱼龙起没人何异知

飘零感依依之柳塞烟霞桂月／独旅无归折木叶以安心采薇／芜而长性鱼龙起没人何异知

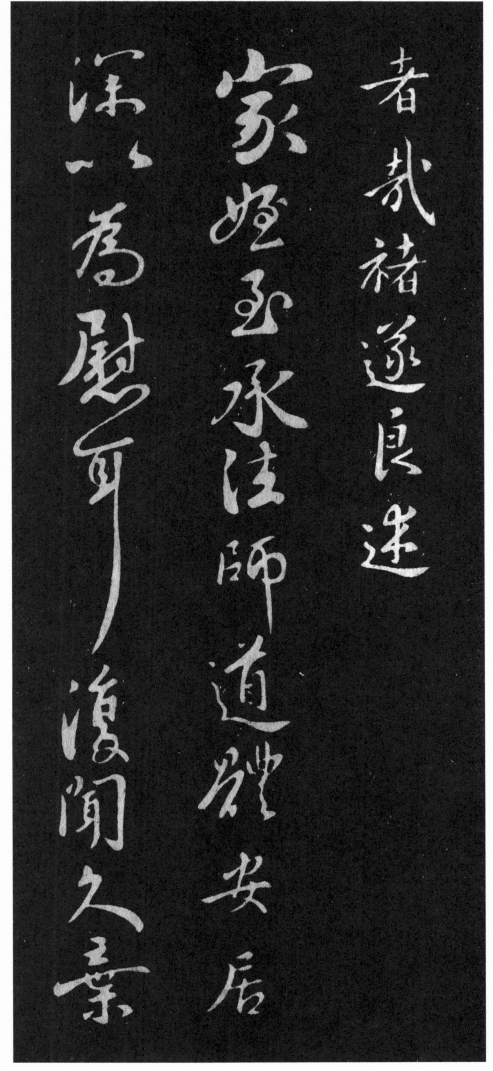

尘滓与弥勒同龛一食清斋

六时禅诵得果已来将无退

转也奉别倏尔踰卅载即日

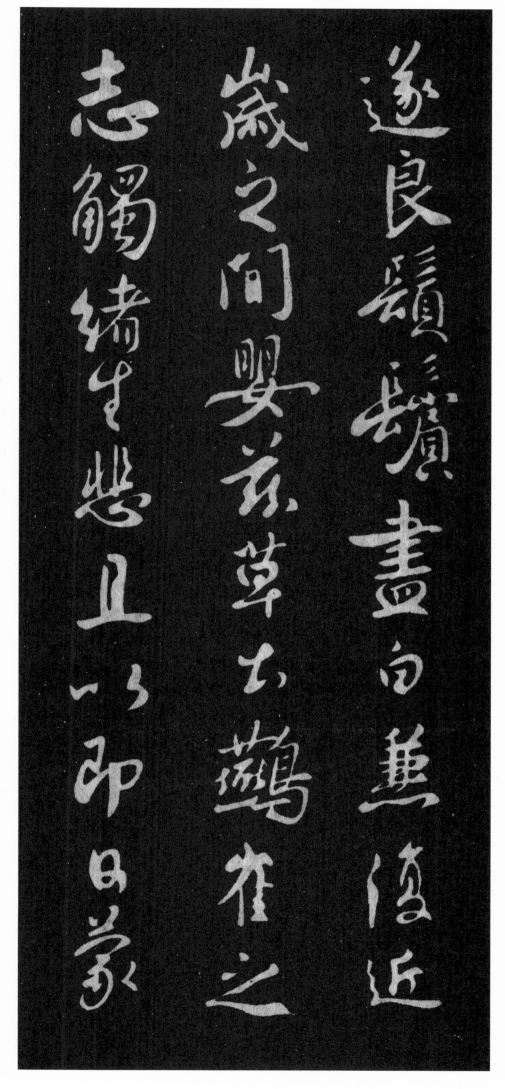

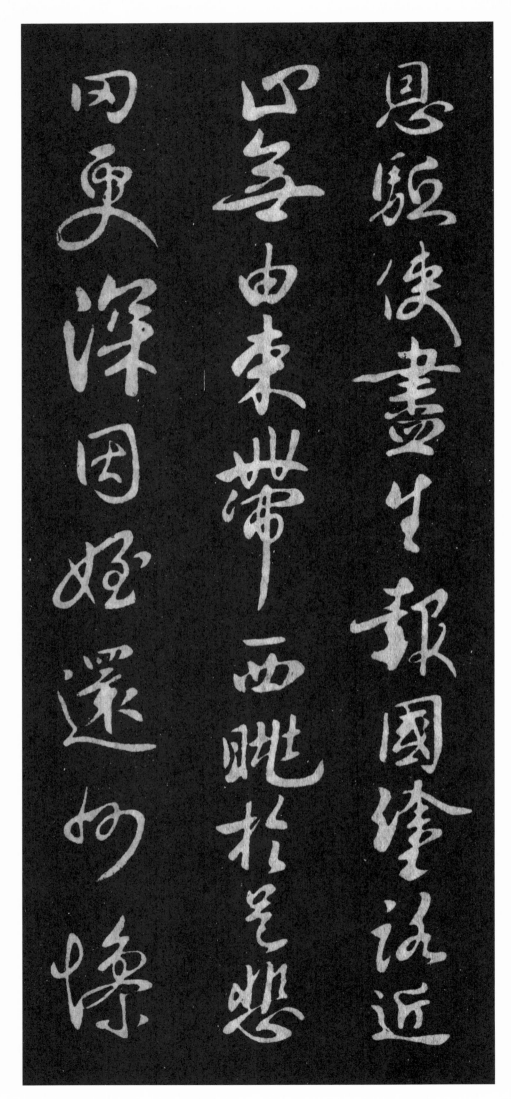

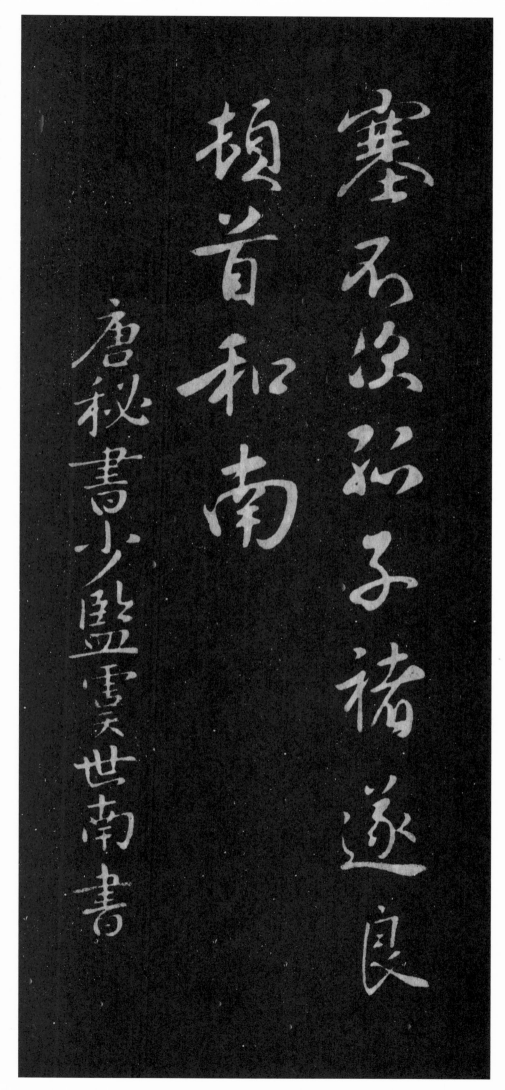

塞不次孤子褚遂良

顿首和南

唐秘书少监虞世南书

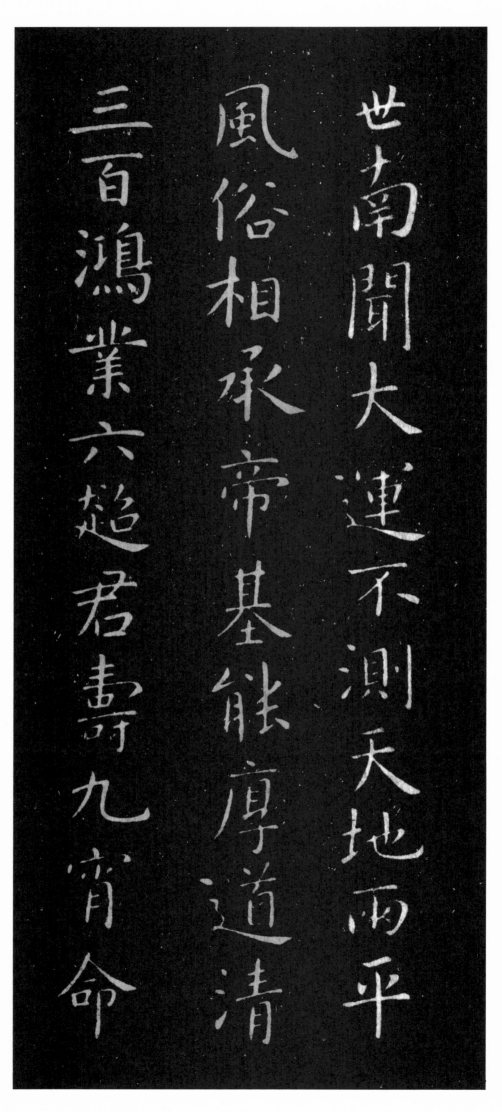

世南聞大運不測天地兩平

風俗相承帝基能厚道清

三百鴻業六超君壽九宵命

周成筭玄無之道自古興

明世南

世南從去月廿七八牵一两日

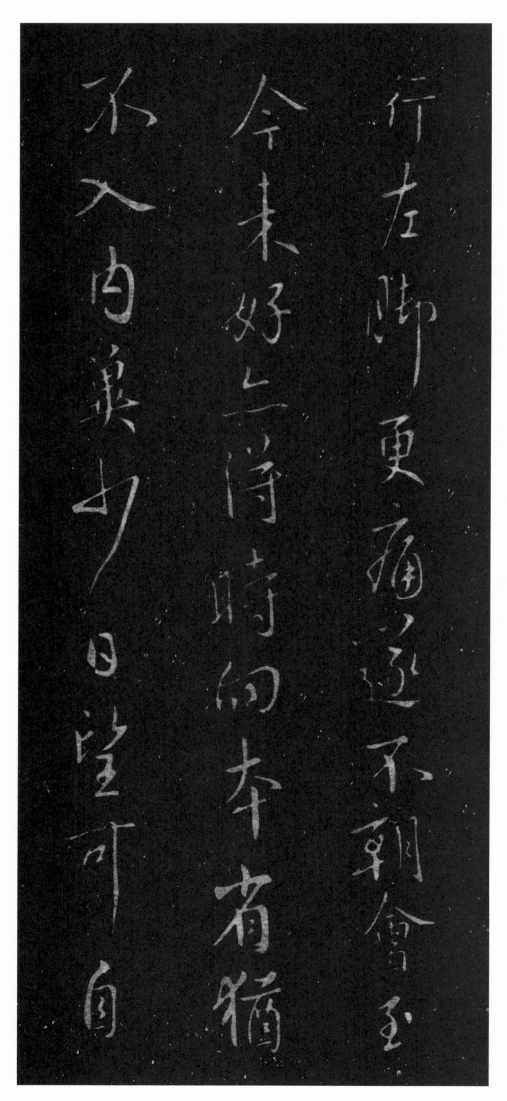

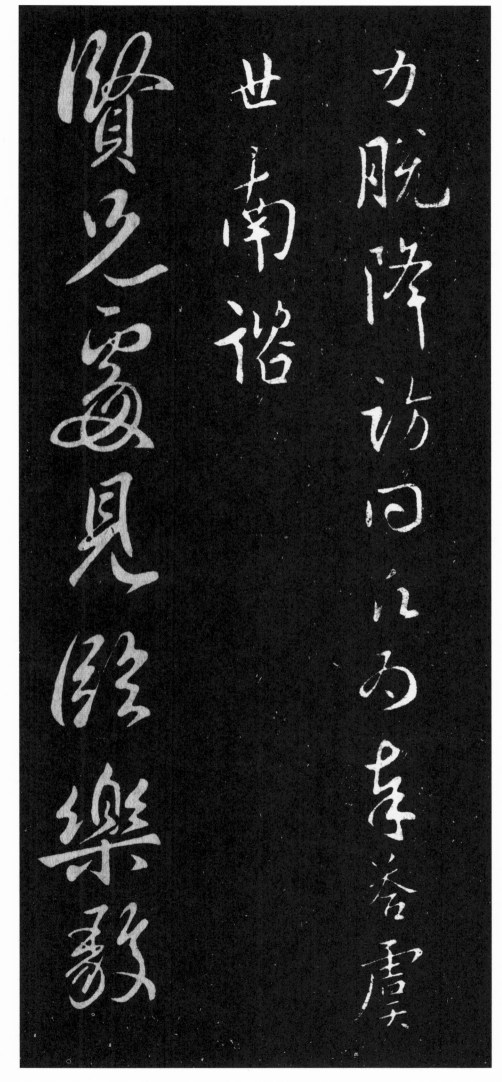

力脱降访问为奉答虞

世南咨

贤兄处见临乐毅

论便是青过於蓝
便粘无已数愿学
耳世南近臂痛

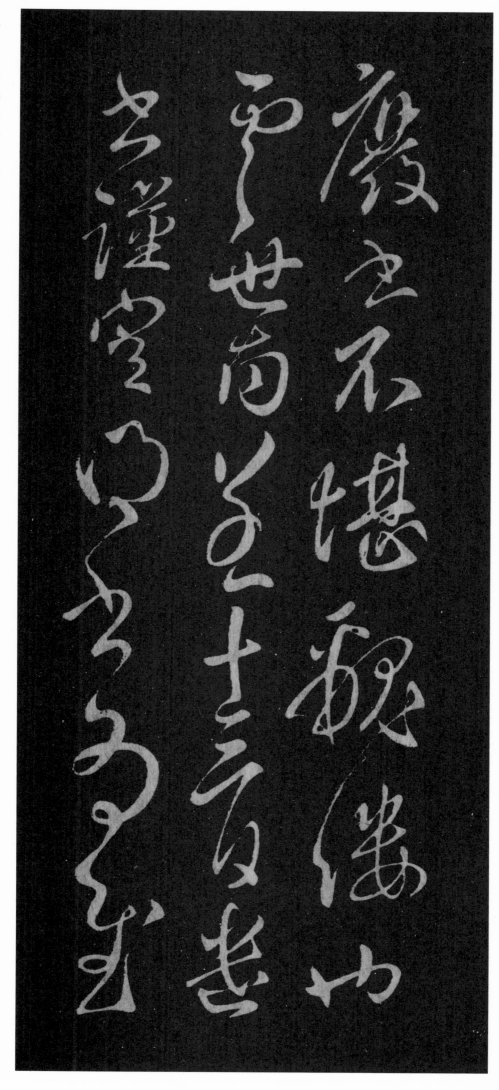

可言也

疲朽未有东顾之

期唯增慨叹今因

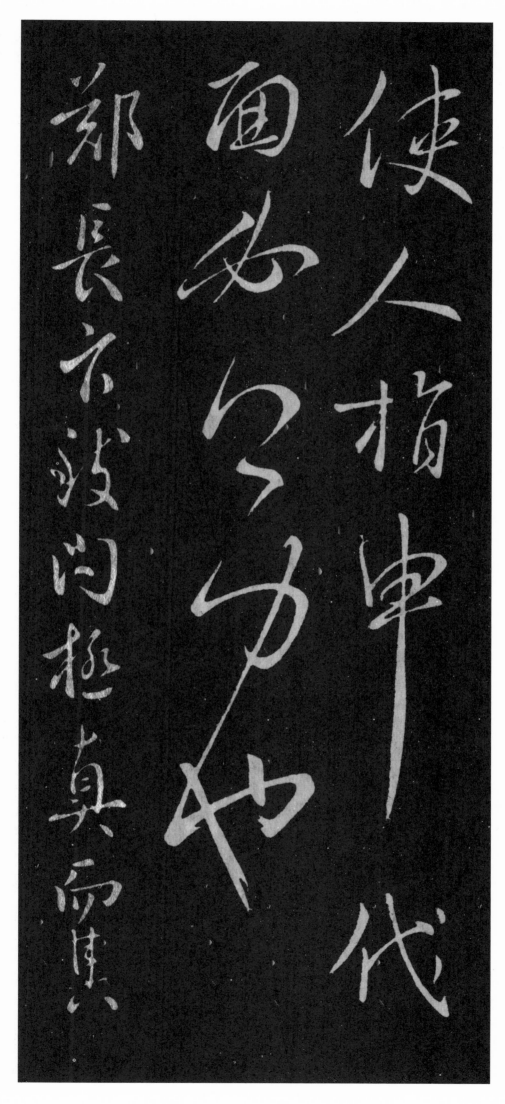

使人指申代面必卿力也郑长官致问极真而其

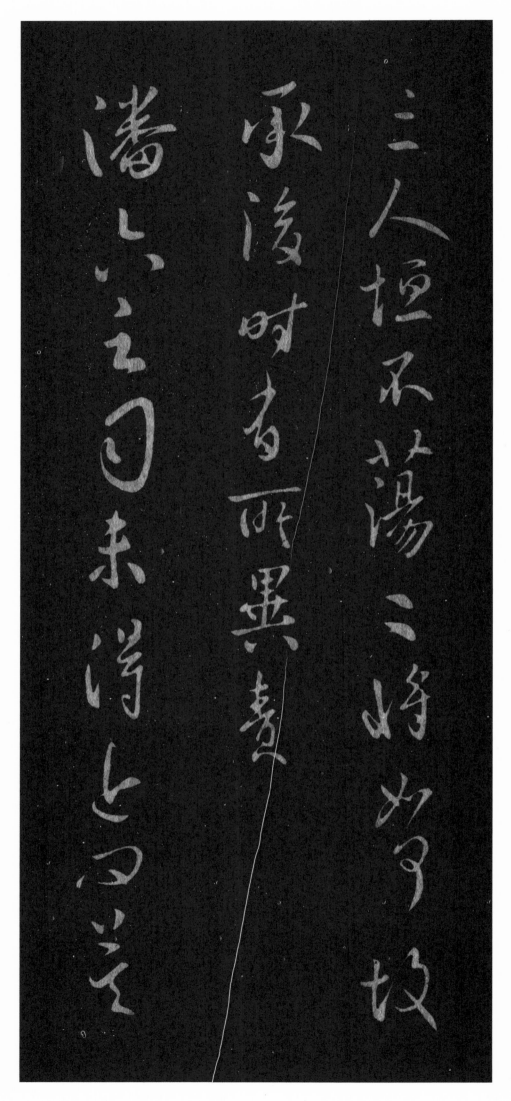

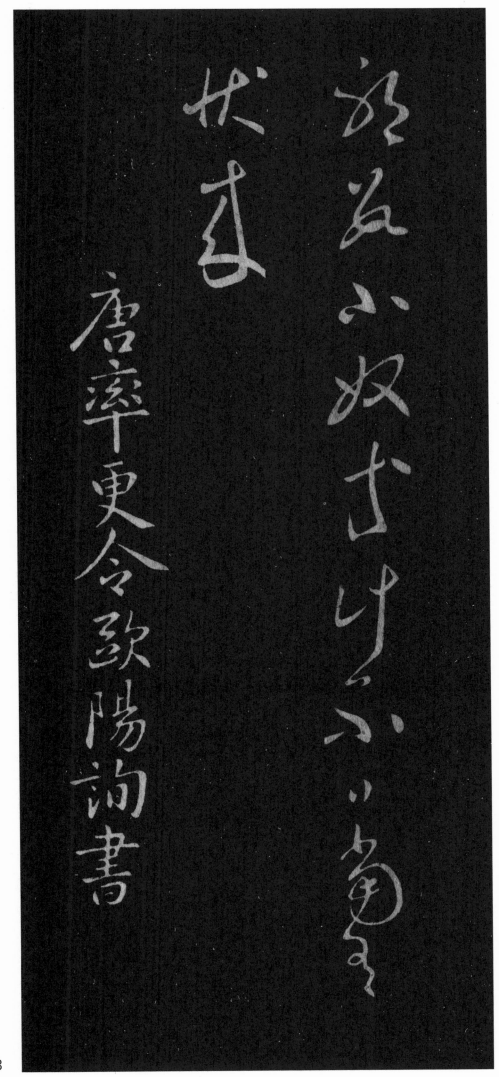

唐率更令欧陽詢書

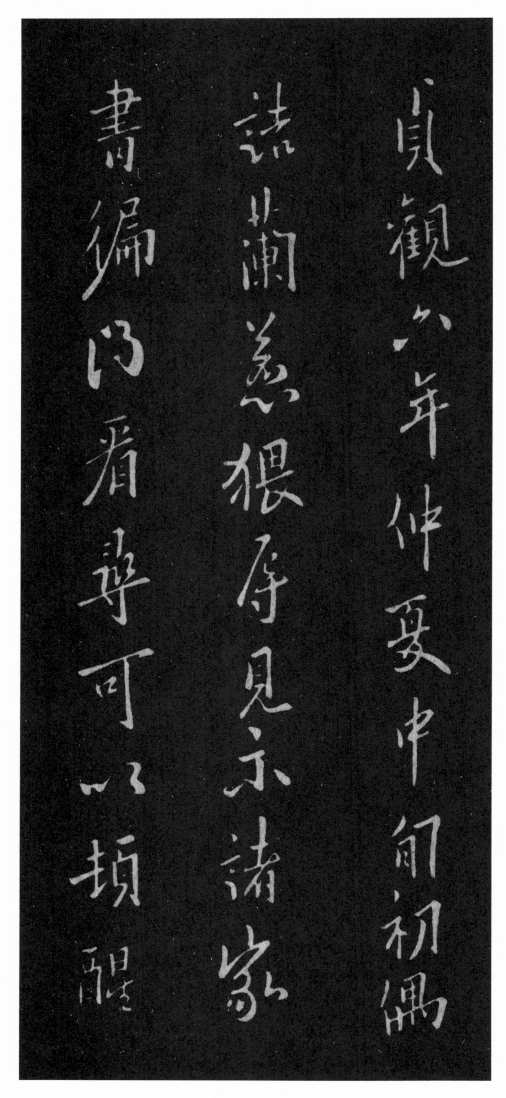

贞观六年仲夏中旬初偶
诣兰惹猥辱见示诸家
书遍得看寻可以顿醒

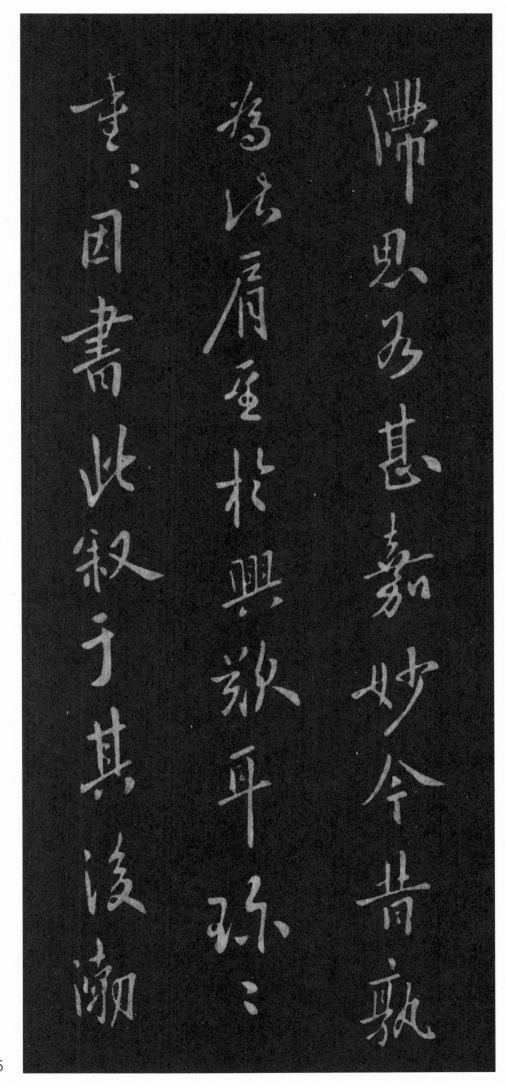

海郡率更令欧阳询记之

静而思之胜事莫复过

此气力弱犹未愈吾君何

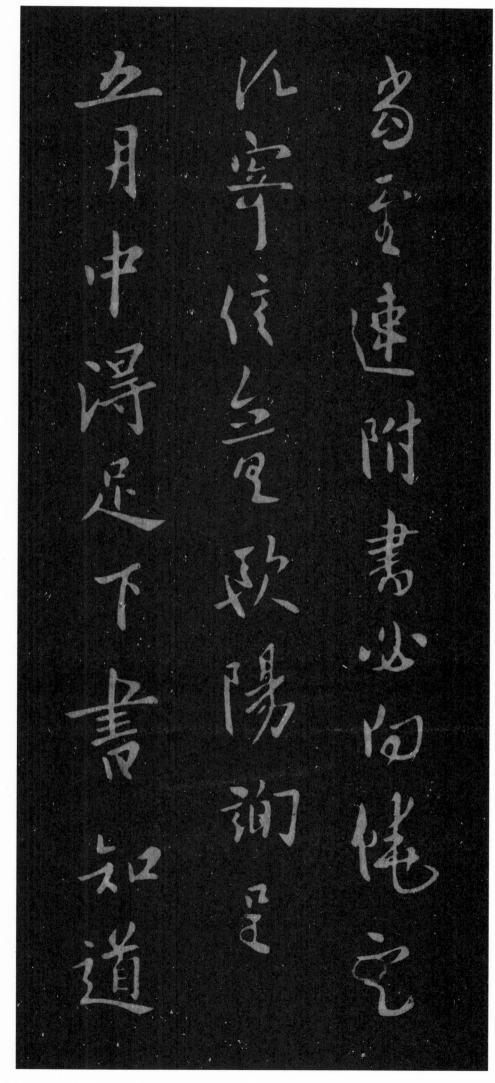

體平安吾兮氣力尚未強

平復趣欲知君等信息

比復散散不可具言復

体平安吾气力尚未能／平复极欲知君等信息／比忧散散不可具言不复

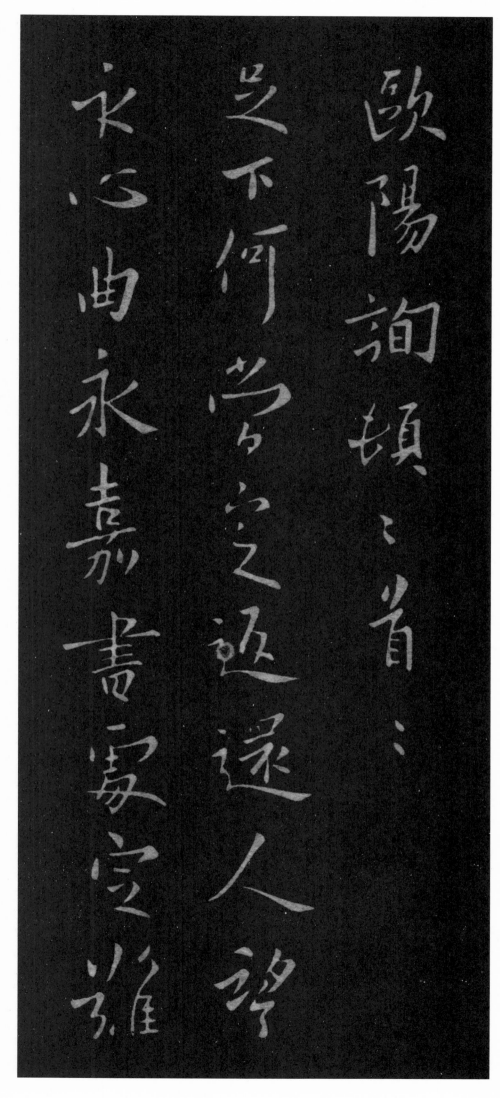

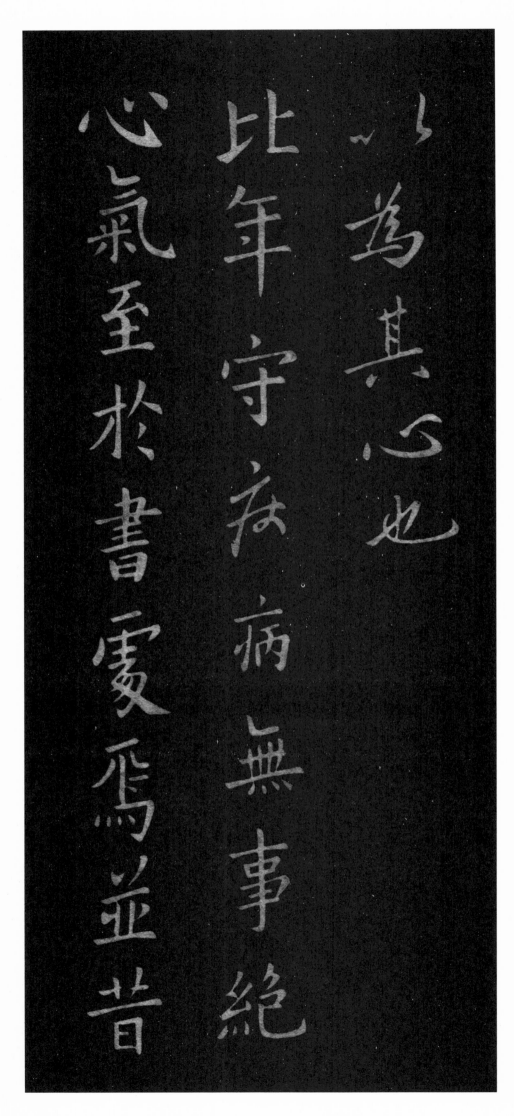

時既言必求然顯數
豈能備矣須將示之十
五日歐陽詢

吾自脚氣數發動竟

未聽許此情何堪寄藥

猶可得也

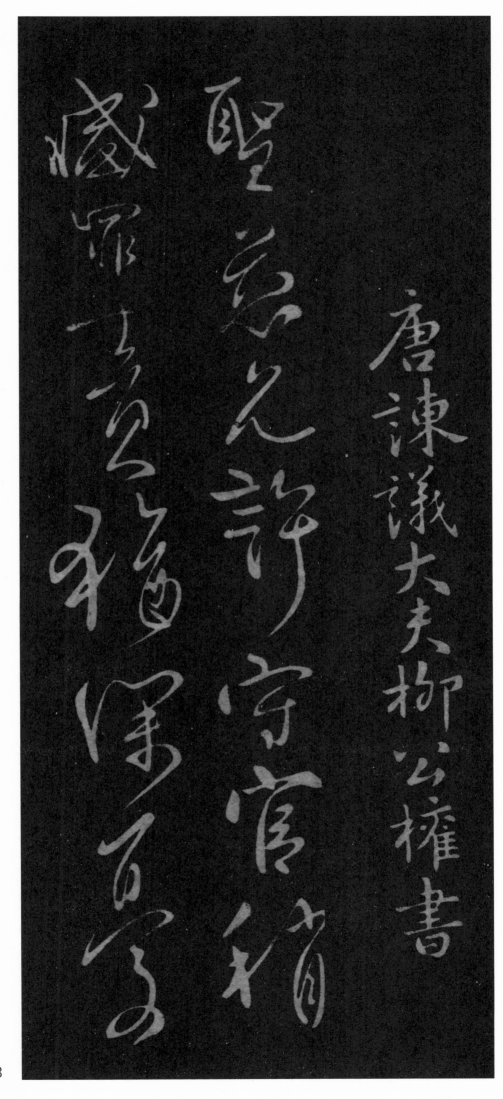

唐谏议大夫柳公权書

聖慈允許守官稍

減罪責犹深忧

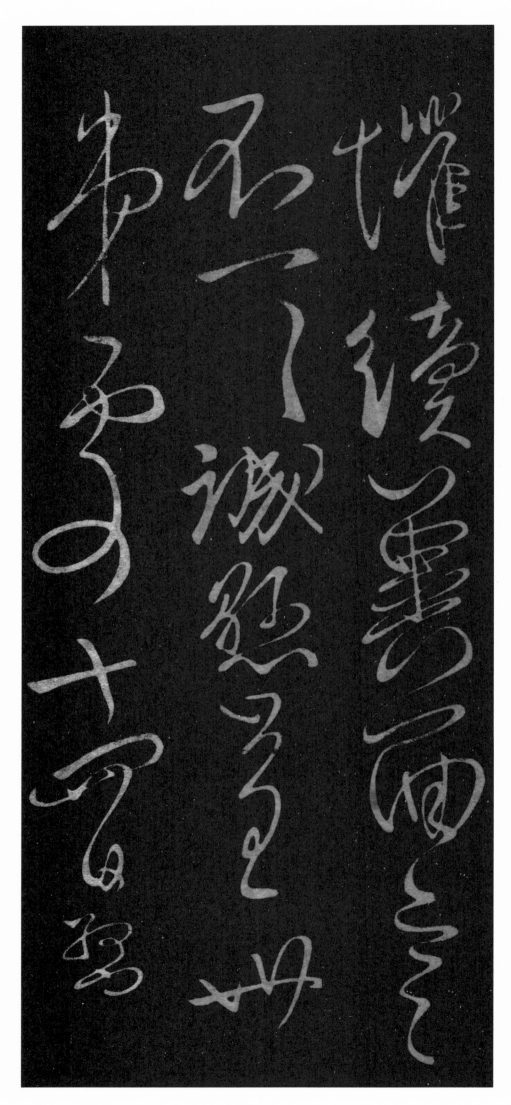

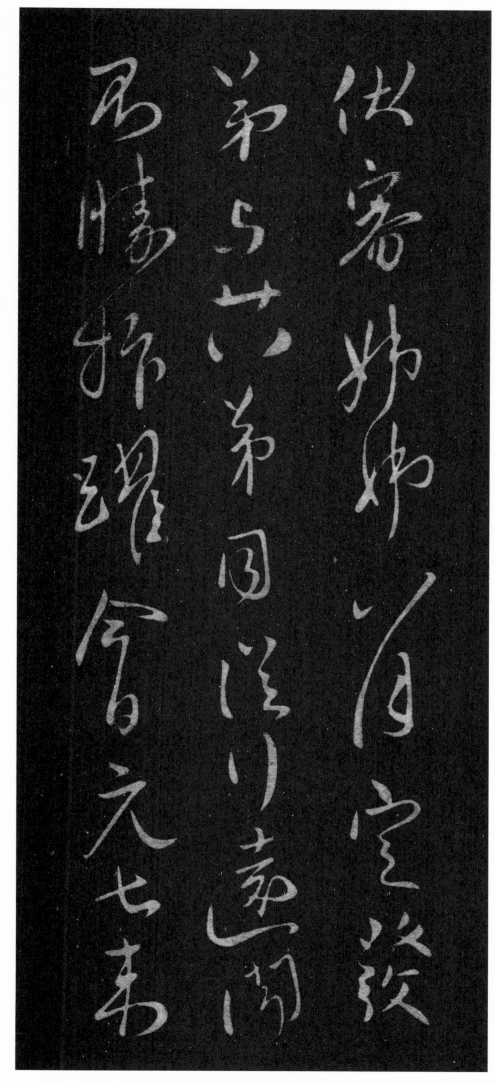

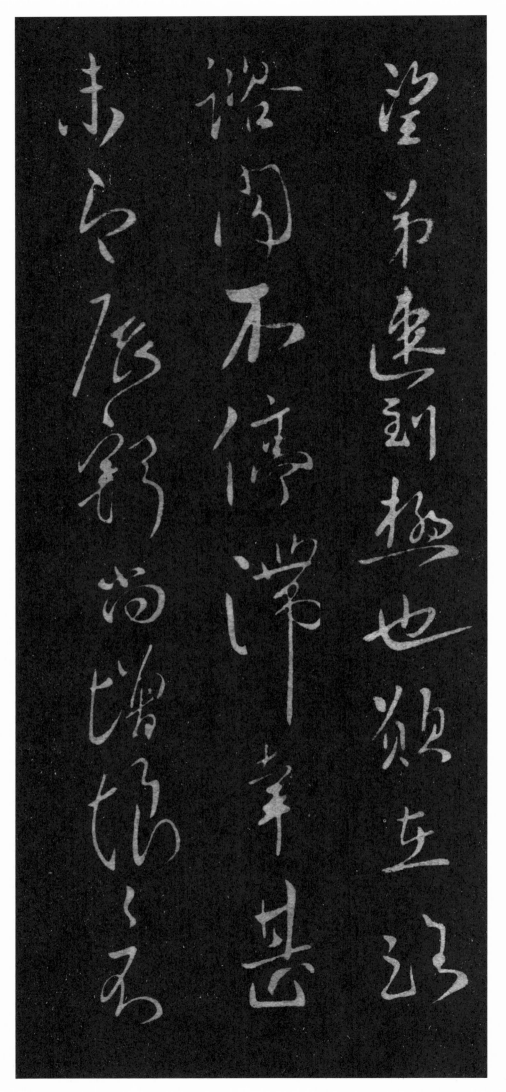

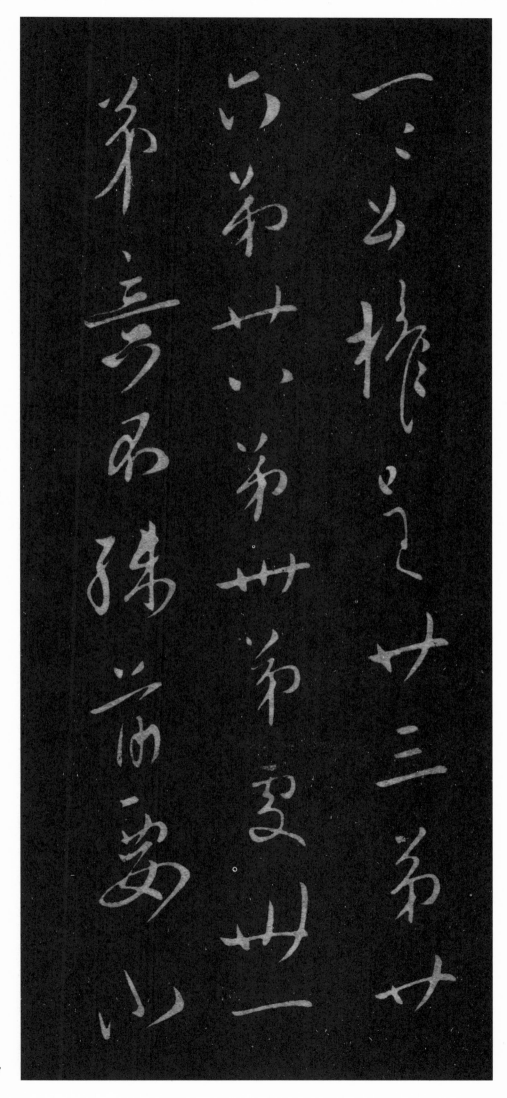

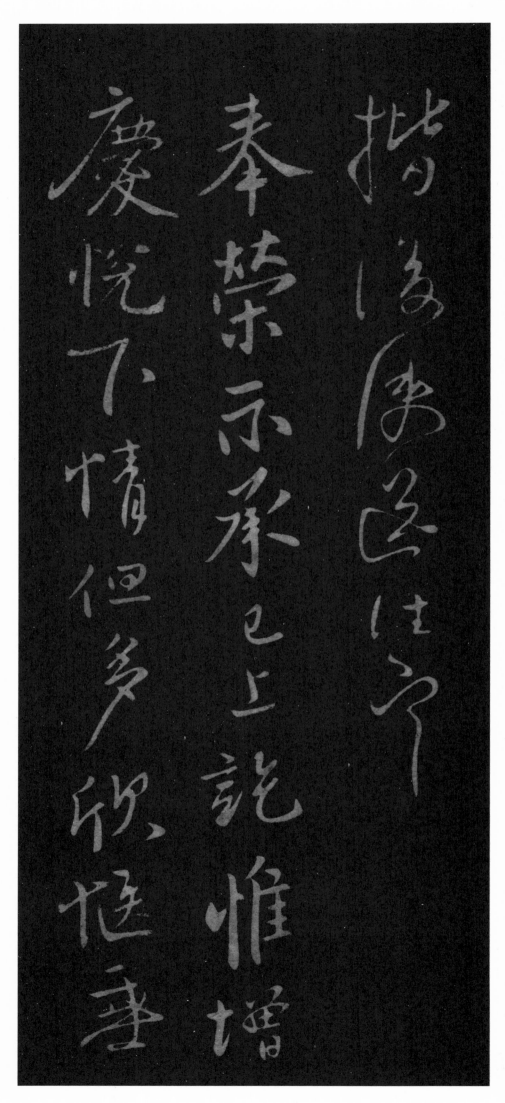

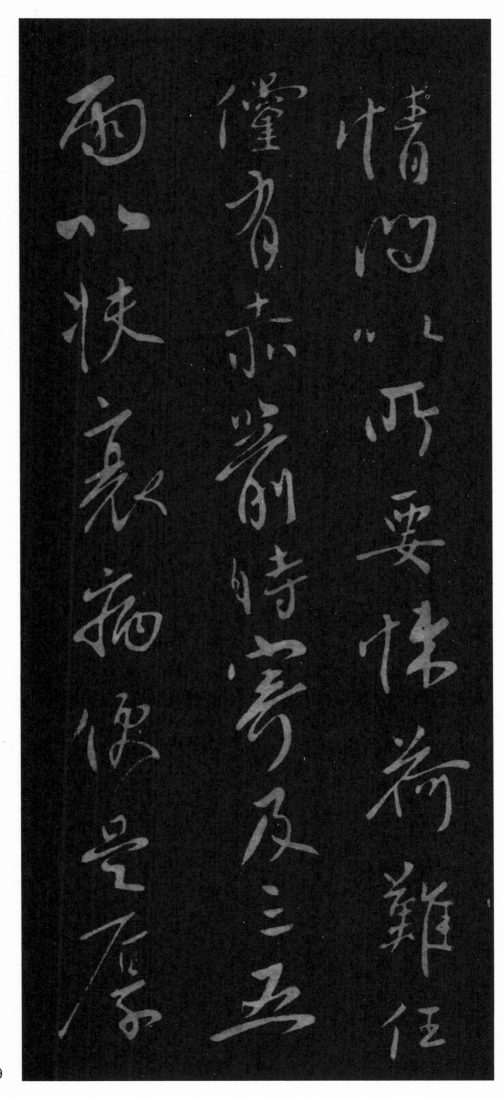

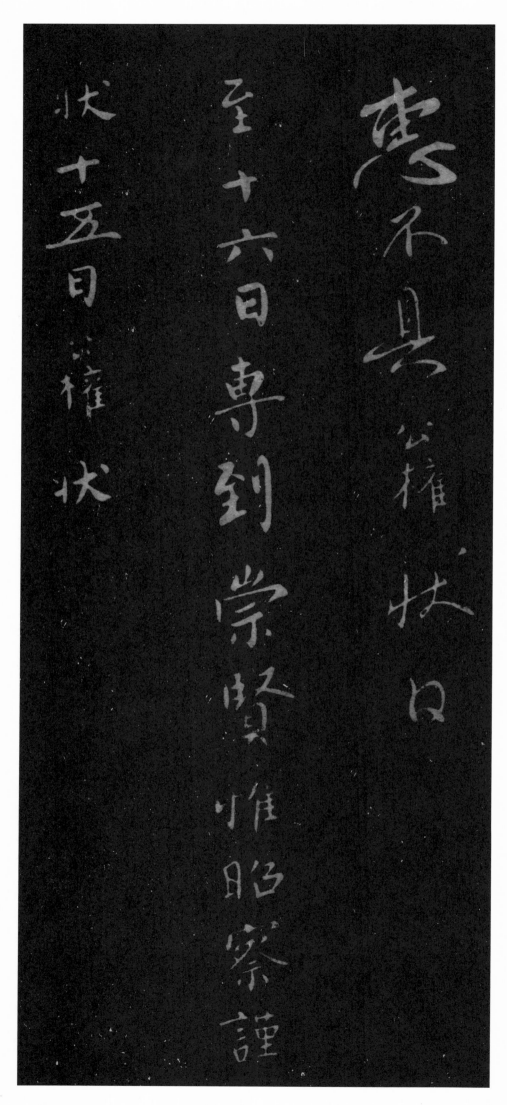

惠不具公权状白

至十六日专到崇贤惟昭察谨

状十五日公权状

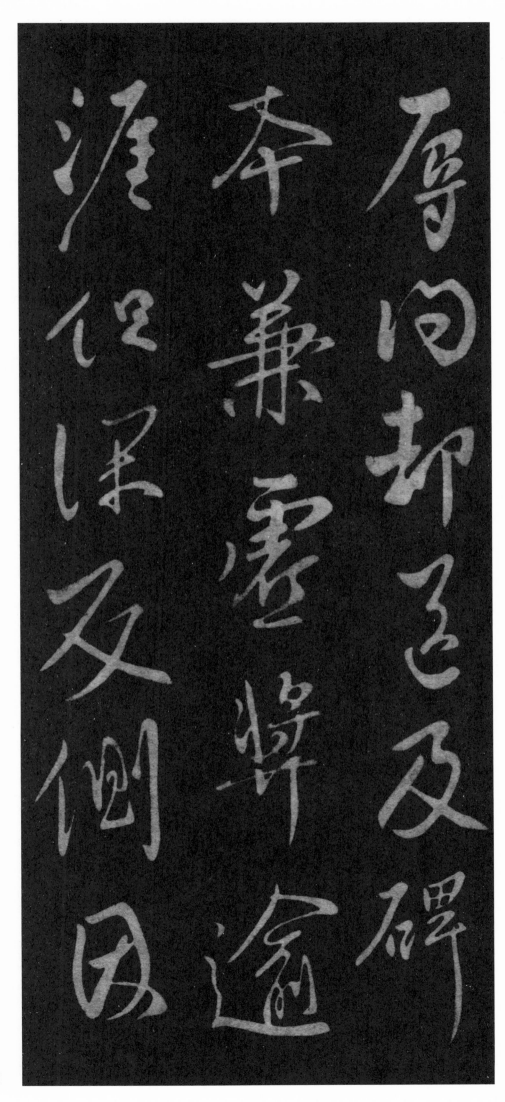

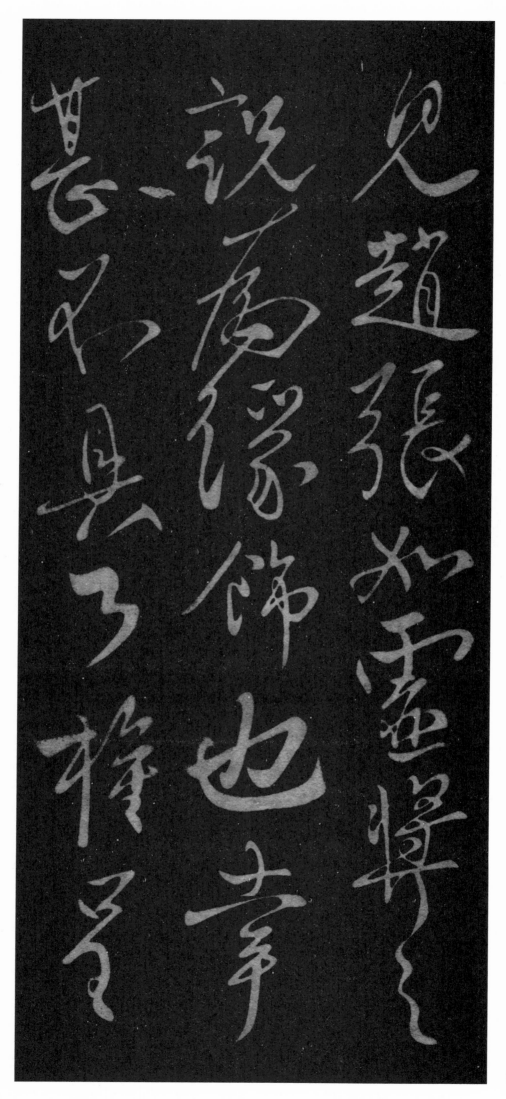

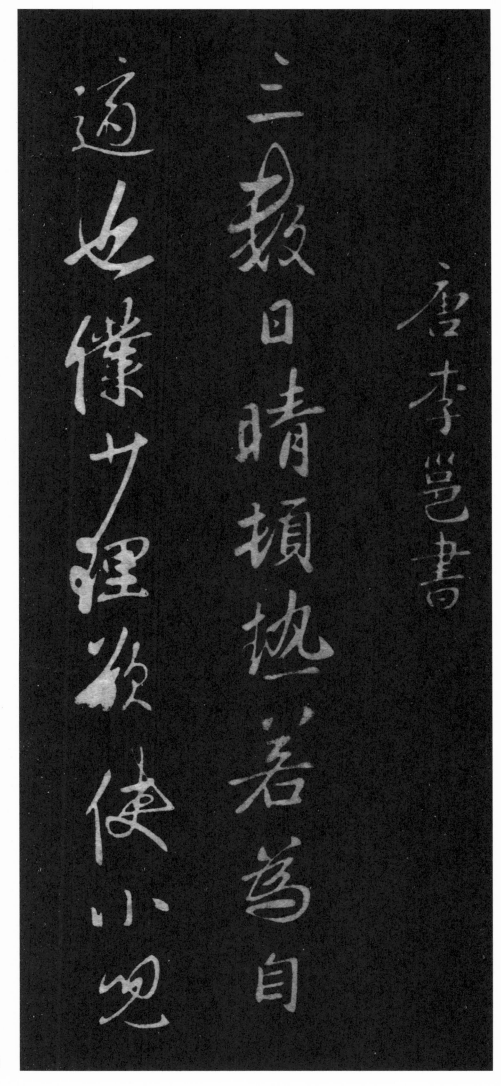

唐李邕书

三数日晴顿热若为自适也仆少理欲使小儿

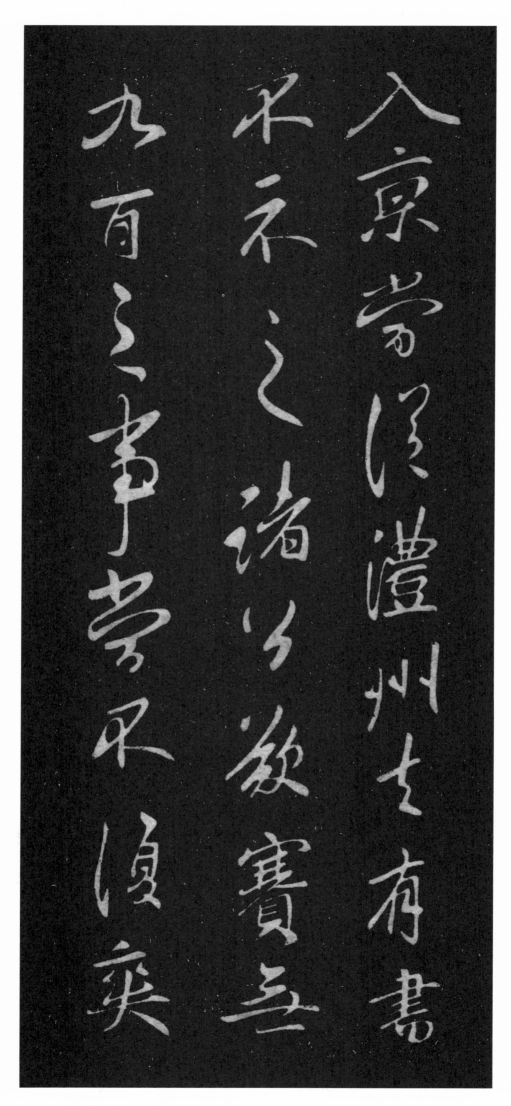

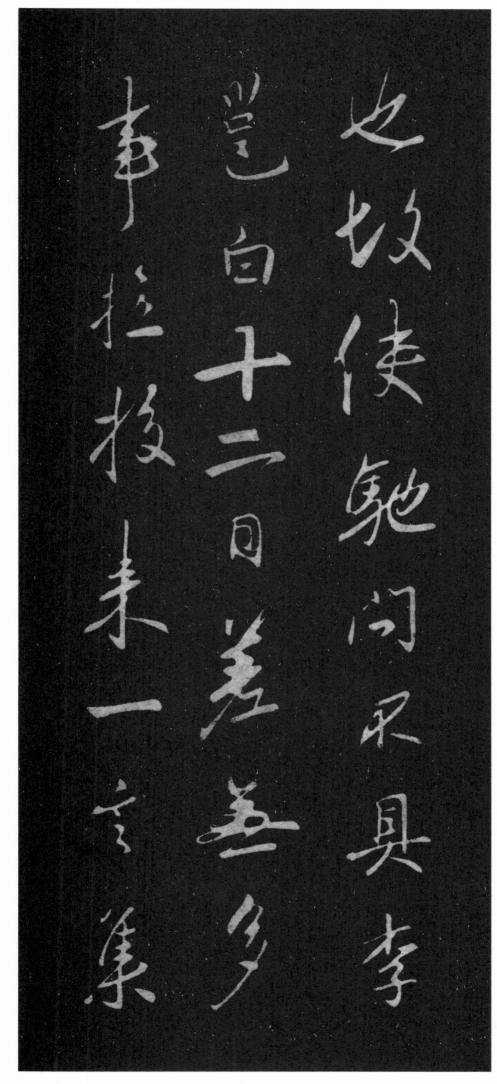

也故使驰问不具李
邕白十二日差无多
事检校来一言集

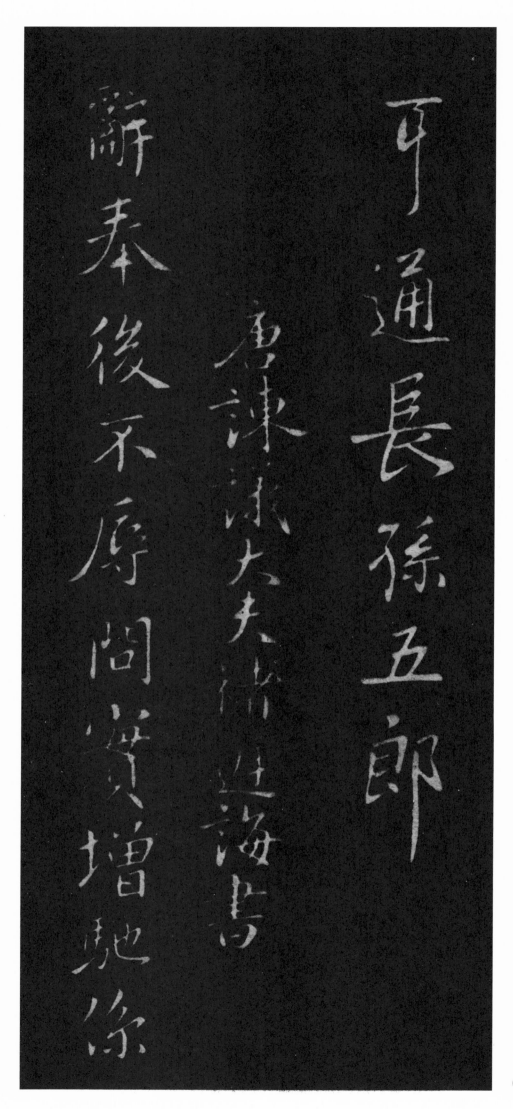

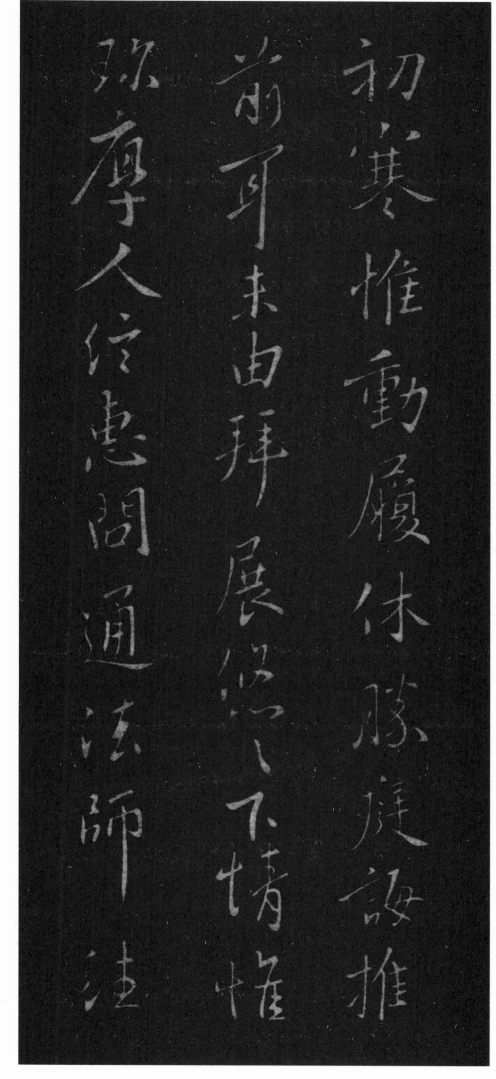

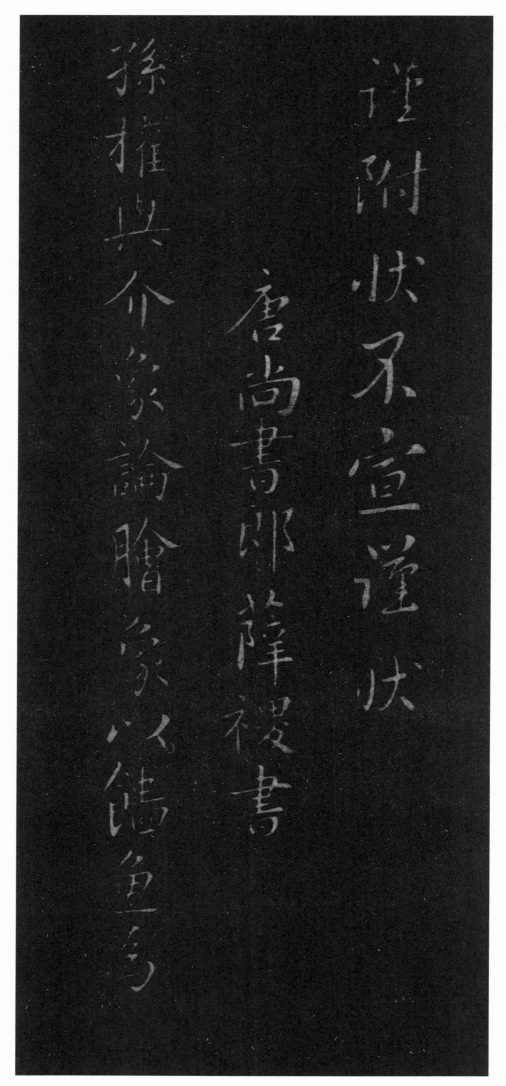

上权曰此出海中安可得象乃庭／中作埳置水投以钩饵不经食／得鲻鱼付厨

上権曰此出海中安可得象乃庭
中作埳置水投以鈎餌不経食
得鲻魚付厨

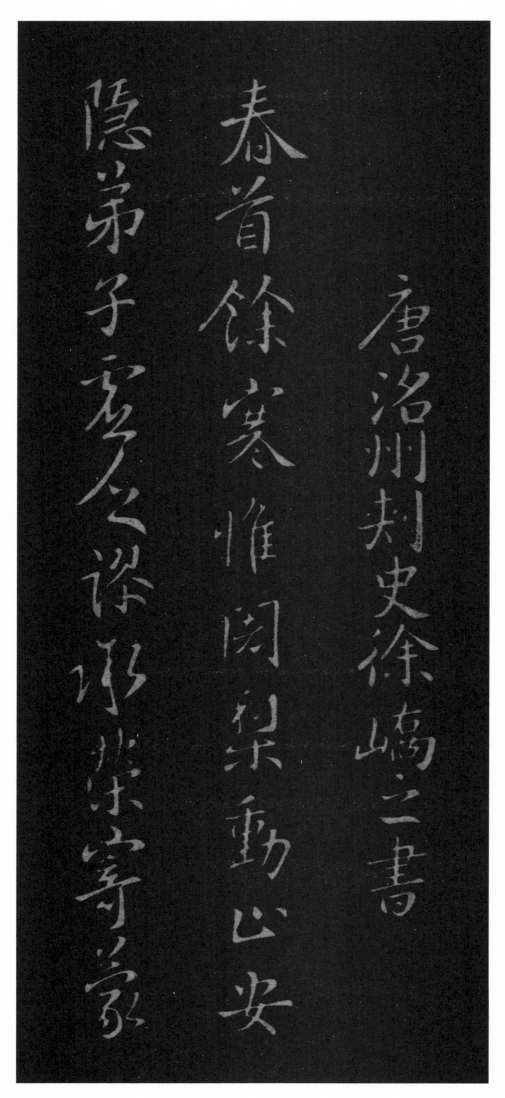

唐洺州刺史徐峤之书

春首徐寒惟阇梨动止安

隐弟子虚乏谬承荣寄蒙

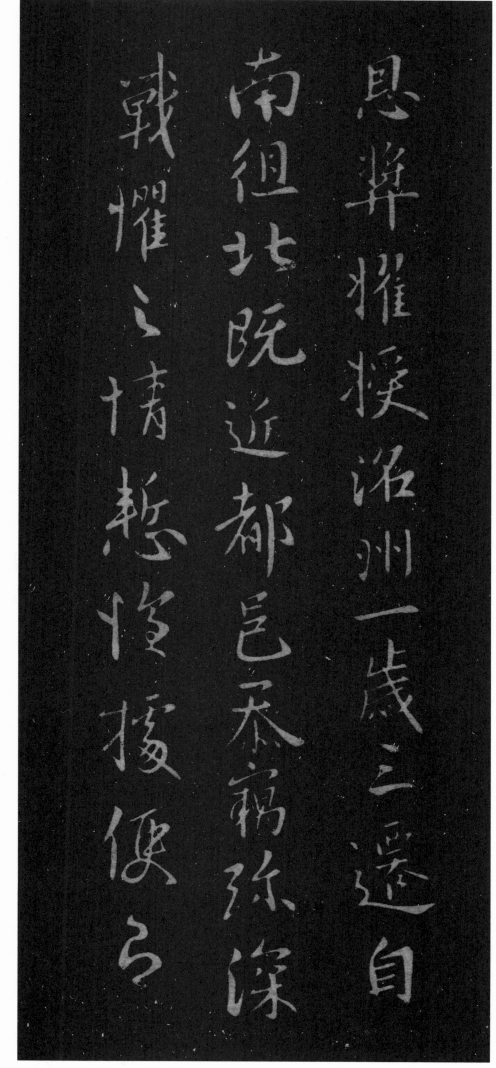

恩奖擢授洺州一歲三遷自南徂北既近都邑恭窃弥深戰懼之情慚惶据便即

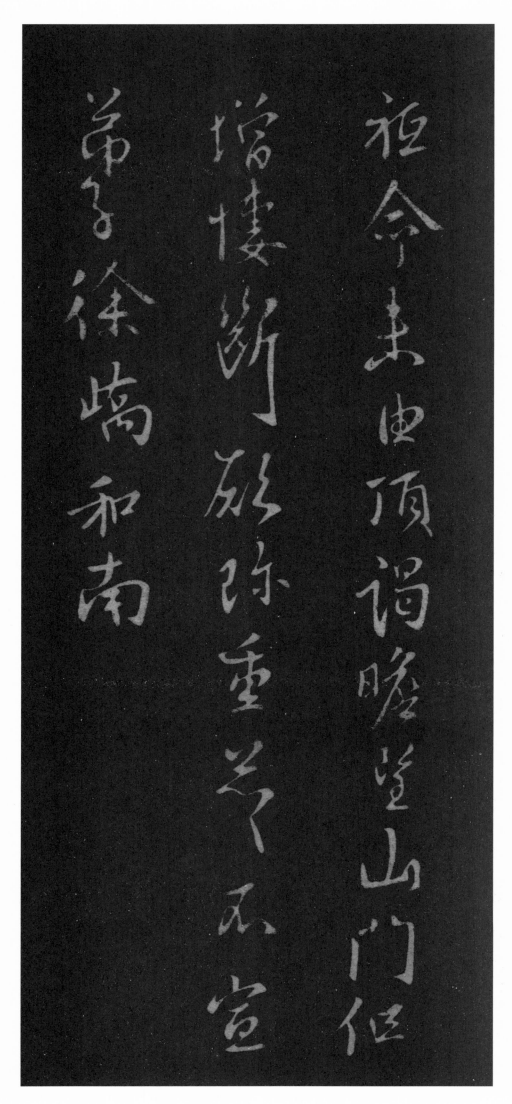

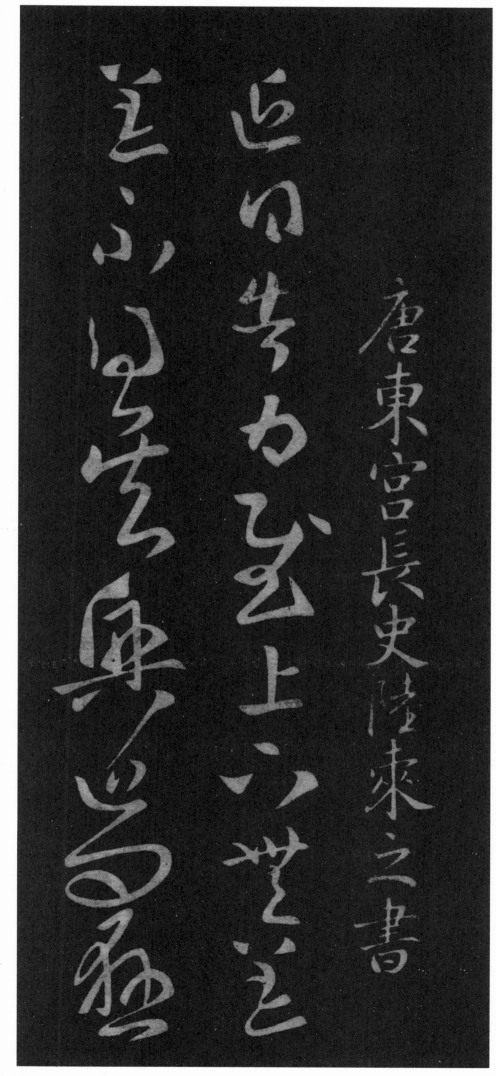

唐東宮長史陸柬之書

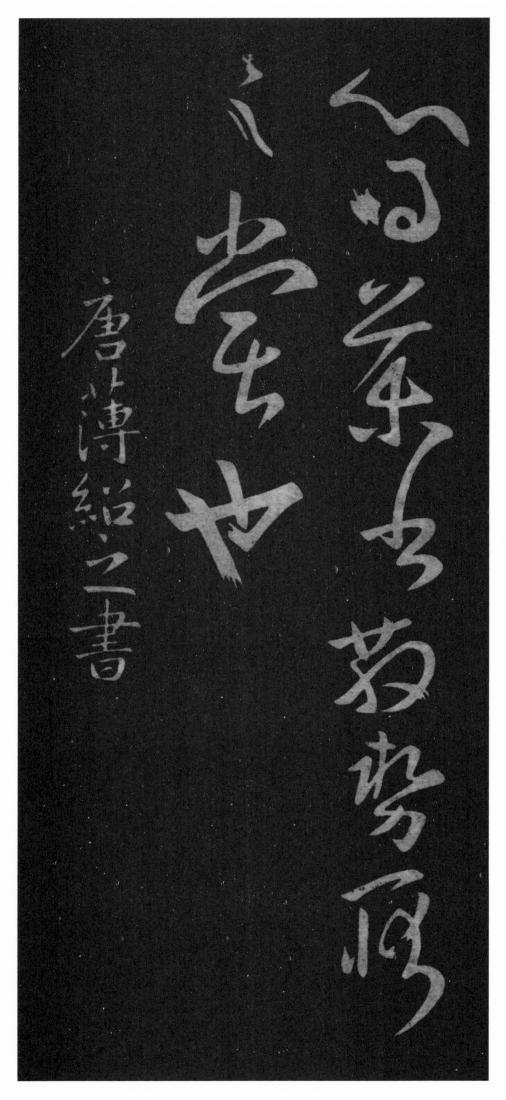

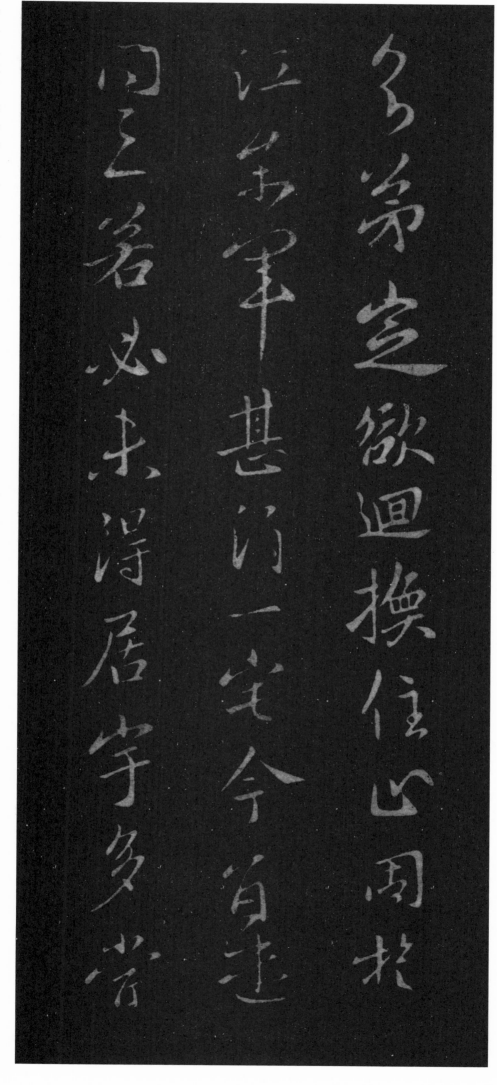

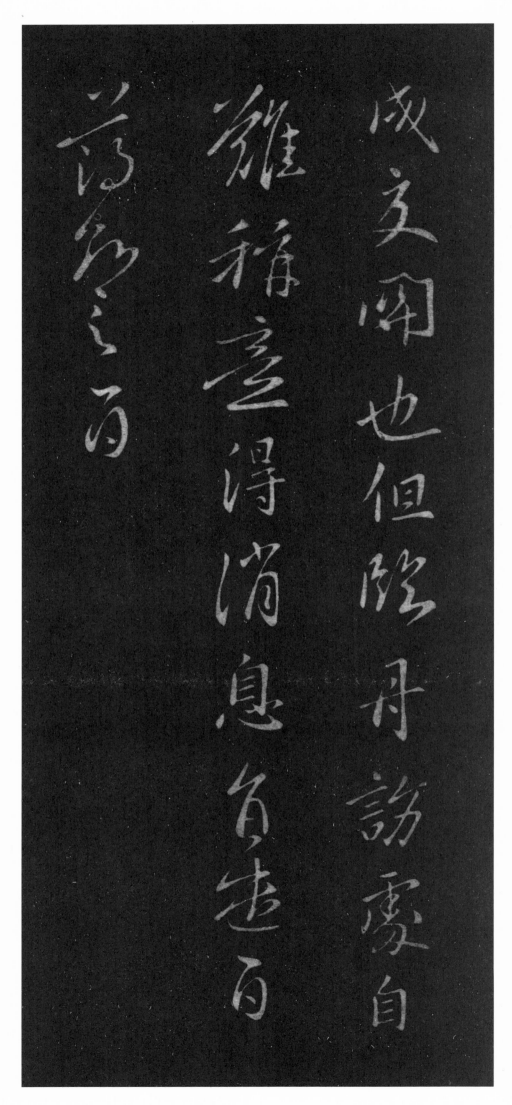

淳化三年壬辰岁十一

月六日奉

圣旨模勒上石

万历四十三年乙卯岁秋八月

九日草莽臣温如玉张应召奉

肃藩令旨重摹上石

恩驅使盡生報國像

松多由來世帶西眺於念

因更深因姻還如

體平安善氣力尚案

平復趨欲知君等

比復散～不可具云

今京當以清澄州之府
求衣之諸以敬賓
九百之事不復頃

图书在版编目（ＣＩＰ）数据

淳化阁帖．历代名臣卷．三 / 陆有珠主编；廖幸玲
编著．— 合肥： 安徽美术出版社，2019.8
ISBN 978-7-5398-8922-1

Ⅰ．①淳… Ⅱ．①陆… ②廖… Ⅲ．①汉字－法帖－
中国－古代 Ⅳ．① J292.21

中国版本图书馆 CIP 数据核字（2019）第 106071 号

淳化阁帖·历代名臣卷（三）

CHUNHUAGE TIE LIDAI MINGCHEN JUAN SAN

陆有珠　主编　廖幸玲　编著

出 版 人：唐元明

责任编辑：张庆鸣

责任校对：司开江　　陈芳芳

责任印制：缪振光

封面设计：宋双成

排版制作：文贤阁

出版发行：时代出版传媒股份有限公司

　　　　　安徽美术出版社（ http://www.ahmscbs.com ）

地　　　址：合肥市政务文化新区翡翠路1118号出版传媒广场14F

邮　　　编：230071

出版热线：0551-63533625　18056039807

印　　　制：天津联城印刷有限公司

开　　　本：787 mm×1380 mm　　1/12　　印张：7

版　　　次：2019年8月第1版

印　　　次：2019年8月第1次印刷

书　　　号：ISBN 978-7-5398-8922-1

定　　　价：35.80元